KB173823

기초학습 · 회화를 겸한

영어
편습자

도서출판 **윤** 미디어
YUN MEDIA PUBLISHING CO.

차 례

알파벳을 읽으면서 따라 써봅시다.

A a

[ei]

apple [ǽpl] 사과

A A A A A A A A A A A

A A A A A A A A A A A

a a a a a a a a a a a a

a a a a a a a a a a a a

A A a A A a

book [búk] 책

[bi:]

B　B　B　B　B　B　B　B　B

B　B　B　B　B　B　B　B　B

b　b　b　b　b　b　b　b　b

b　b　b　b　b　b　b　b　b

B　b　B　b

[si:]

car [ka:r] 자동차

C C C C C C C C C C

C C C C C C C C C C

c c c c c c c c c c c

c c c c c c c c c c c

C c C c

deer [diər] 사슴

[diː]

D D D D D D D D D D

D D D D D D D D D D D

d d d d d d d d d d

d d d d d d d d d

D D d

[i:]

egg [ég] 달걀

E E E E E E E E E E

E E E E E E E E E E

e e e e e e e e e e

e e e e e e e e e e

E e E e

fish [fiʃ] 물고기

[ef]

F F F F F F F F F F

F F F F F F F F F F

f f f f f f f f f f

f f f f f f f f f f

F f f f

[dʒiː]

glass [glǽs] 유리잔

hat [hæt] 모자

[eitʃ]

H H H H H H H H H H H

H H H H H H H H H H H

h h h h h h h h h h h

h h h h h h h h h h h

H h H h

[ai]

iron [áiərn]　다리미

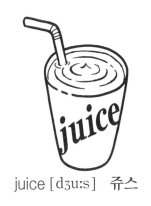

juice [dʒuːs] 쥬스

[dʒei]

[kei]

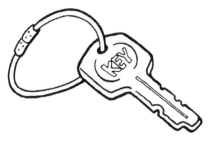

key [kiː] 열쇠

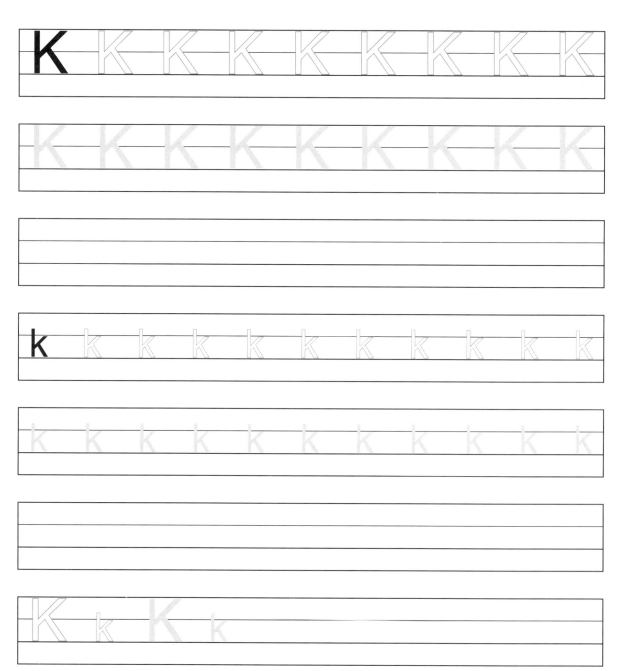

K K K K K K K K K

K K K K K K K K K

k k k k k k k k k k

k k k k k k k k k k k

K k K k

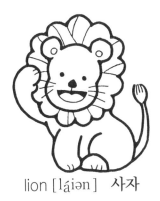

lion [láiən] 사자

[el]

L L L L L L L L L L

l l l l l l l l l l l

L l L l

[em]

milk [milk] 우유

nose [nouz] 코

[en]

N

N

n

[ou]

orange [ɔ́:rindʒ] 오렌지

pencil [pénsl] 연필

[pi:]

P P P P P P P P P

P P P P P P P P P

p p p p p p p p p p p

p p p p p p p p p p

P p P p

[kju:]

queen[kwi:n] 여왕

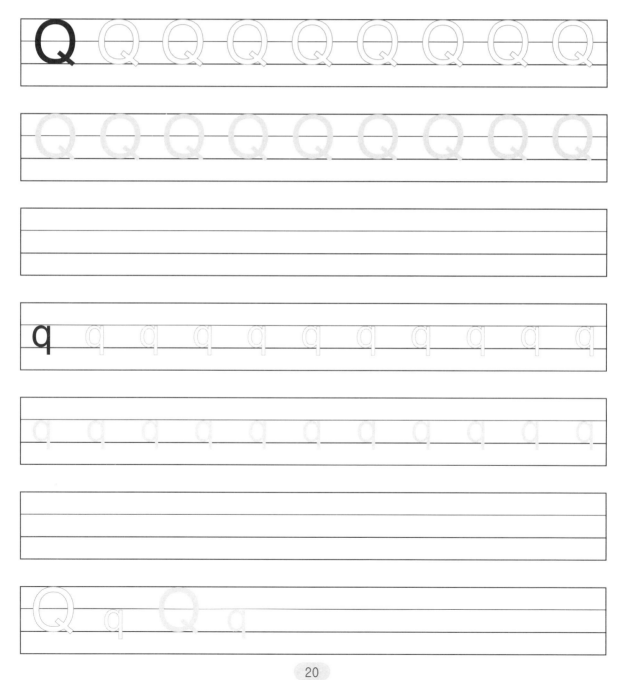

rabbit [rǽbit] 토끼

[aːr]

R R R R R R R R R

R R R R R R R R R

r r r r r r r r r r

R r R

[es]

shoes [ʃuːz] 신발

S S S S S S S S S

S S S S S S S S S

S S S S S S S S S

S S S S S S

telephone [téləphòue] 전화

[ti:]

T T T T T T T T T

T T T T T T T T

t t t t t t t t t t t

T t t

[ju:]

umbrella [ʌmbrélə]　우산

violin [vaiǝlín] 바이올린

[vi:]

V V V V V V V V V V V V

v v v v v v v v v v v v

v v v v v v v v v v v v

v v v v v v v v v v v v

V V V V

[dʌ́blju:]

whale [(h)weil] 고래

W W W W W W W W W

W W W W W W W W W

W W W W W W W W W W

W W W W W W W W W W

W w W w

xylophone [záiləfòun] 실로폰

[eks]

[wai]

yacht [jɑt] 요트

Y Y Y Y Y Y Y Y Y Y

Y Y Y Y Y Y Y Y Y

y y y y y y y y y y y

y y y y y y y y y y

Y y Y y

zebra [zi:brə] 얼룩말

[zi:]

Z Z Z Z Z Z Z Z

Z Z Z Z Z Z Z Z

z z z z z z z z z z z

z z z z z z z z z z

Z z z

[ei]

[bi:]

\mathcal{A}

a

\mathcal{B}

b

[si:]

[di:]

[dʒi:]

[eitʃ]

[ai]

[dʒei]

\mathcal{M} m

[em]

\mathcal{N} n

[en]

\mathcal{M}

m

\mathcal{N}

n

O o [ou]

P p [pi:]

O

o

P

p

Qq

[kju:]

Rr

[aːr]

Q

g

R

r

S s

[es]

T t

[ti:]

[ju:]

[vi:]

W w

[dʌ́lju:]

X x

[eks]

[wai]

[zi:]

알파벳 노래(Alphabet Song)

알파벳 노래는 멜로디가 간단하기 때문에 배우기가 쉬운 노래 입니다.
알파벳을 외우면서 즐겁게 불러 봅시다.

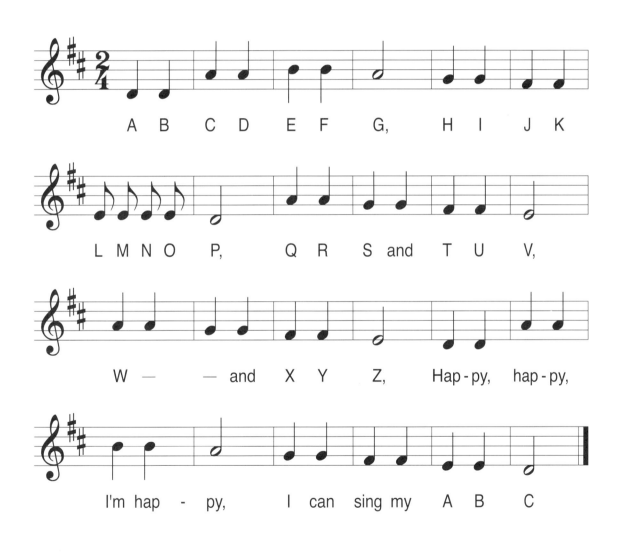

1 one [wʌn] 하나/일

one

2 two [tuː] 둘/이

two

3 three [θriː] 셋/삼

three

4 four [fɔːr] 넷/사

four

5 five [faiv] 다섯/오

five

six [siks] 여섯/육

six

6

seven [sév(ə)n] 일곱/칠

seven

7

eight [eit] 여덟/팔

eight

8

nine [nain] 아홉/구

nine

9

ten [ten] 열/십

ten

10

11

eleven [ilév(ə)n] 열하나/십일

12

twelve [twélv] 열둘/십이

13

thirteen [θəːrtíːn] 열셋/십삼

14

fourteen [fɔːrtíːn] 열넷/십사

fourteen

15

fifteen [fiftíːn] 열다섯/십오

fifteen

sixteen [sikstíːn] 열여섯/십육

sixteen

16

seventeen [sév(ə)ntíːn] 열일곱/십칠

seventeen

17

eighteen [eitíːn] 열여덟/십팔

eighteen

18

nineteen [naintíːn] 열아홉/십구

nineteen

19

twenty [twénti] 스물/이십

twenty

20

일요일 Sunday [síndei]

Sunday

월요일 Monday [mʌ́ndei]

Monday

화요일 Tuesday [tjuːzdei]

Tuesday

수요일 Wednesday [wénzdei]

Wednesday

목요일 Thursday [θə́ːrzdei]

Thursday

금요일 Friday [fraidei]

Friday

토요일 Saturday [sǽtərdei]

Saturday

일주일 Week [wiːk]

Week

계절 단어 쓰기 연습

봄 Spring [spriŋ]

Spring

여름 Summer [sʌ́mər]

Summer

가을 Autumn [ɔ́ːtəm]

Autumn

겨울 Winter [wíntər]

Winter

1월 January [dʒǽnjueri]

January

2월 February [fébrueri]

February

3월 March [mɑːrtʃ]

March

4월 April [éipril]

April

5월 May [mei]

May

6월 June [dʒuːn]

June

7월 July [dʒu(:)lái]

July

8월 August [ɔ́ːgəst]

August

9월 September [septémbər]

September

10월 October [ɑktóubər]

October

11월 November [no(u)vembər]

November

12월 December [disémbər]

December

가족 단어 쓰기 연습

grandfather [grǽndfɑ:ðər] 할아버지

grandmother [grǽndmʌðər] 할머니

father [fɑ:ðər] 아버지

mother [mʌðər] 어머니

son [sʌn] 아들

daughter [dɔ́:tər] 딸

brother [brʌ́ðər] 형제

52

sister [sístər] 자매

baby [béibi] 갓난아기

uncle [ʌ́ŋkl] 삼촌

응용회화

❧ There are six people in my fmily. (나의 가족은 여섯 명입니다.)

❧ Is that your father? (저분은 당신의 아버지이십니까?)

❧ I have one sister and one brother. (나는 여동생 하나와 남동생 하나가 있습니다.)

football [fútbɔ:l] 축구

baseball [béisbɔ:l] 야구

basketball [bǽskitbɔ:l] 농구

volleyball [válibɔ:l] 배구

boxing [báksiŋ] 권투

tennis [ténis] 테니스

table tennis [téibl ténis] 탁구

badminton [bǽdmintən] 배드민턴

swimming [swímiŋ] 수영

skiing [skíːiŋ] 스키

응용회화

❀ I like sports. (나는 운동을 좋아한다.)

❀ What sports do you like? (너는 어떤 운동을 좋아하니?)

❀ I like baseball very much. (나는 야구를 매우 좋아한다.)

bus [bʌs] 버스

train [trein] 기차

airplane [ɛərplein] 비행기

subway [sʌ́bwei] 지하철

bicycle [bɑ́isikl] 자전거

ship [ʃip] 배

yacht [jɑt] 요트

motorcycle [móutərsàikl] 오토바이

helicopter [hélikàptər] 헬리콥터

truck [trʌk] 트럭

✤ I go to school by bicycle. (나는 자전거로 통학한다.)

✤ This is a yacht. (이것은 요트입니다.)

✤ My father goes to his ofice by subway. (나의 아버지는 지하철로 회사에 다니신다.)

57

teacher [tíːtʃər] 선생님

doctor [dáktər] 의사

nurse [nəːrs] 간호사

fireman [fáiərmən] 소방관

policeman [pəlíːsmən] 경찰관

singer [síŋər] 가수

postman [póustmən] 우편집배원

painter [péintər] 화가

pilot [páilət] 조종사

cook [kuk] 요리사

✤ She is a nurse. (그녀는 간호사입니다.)

✤ He is a fine singer. (그는 훌륭한 가수입니다.)

✤ My father is a pilot. (나의 아버지는 조종사입니다.)

59

apple [ǽpl] 사과

grape [greip] 포도

banana [bənǽə] 바나나

peach [piːtʃ] 복숭아

watemalon [wɔ́ːtərmelən] 수박

pineapple [páinæpl] 파인애플

strawberry [strɔ́ːberi] 딸기

cherry [tʃéri] 버찌

lemon [lémən] 레몬

orange [ɔ́ːrindʒ] 오렌지

응용회화

✤ I like to eat bananas. (나는 바나나 먹기를 좋아한다.)

✤ This is a grape. (이것은 포도입니다.)

✤ She is eating strawberries. (그녀는 딸기를 먹고 있다.)

꽃 단어 쓰기 연습

rose [rouz] 장미

lily [líli] 백합

chrysanthemum [krisǽnθəməm] 국화

sunflower [sʌ́nflauər] 해바라기

tulip [tjúːlip] 튤립

carnation [kɑːrnéiʃən] 카네이션

dandelion [dǽndilaiən] 민들레

morning-glory [mɔ́ːrniŋ glɔ́ːri] 나팔꽃

iris [airis] 아이리스

narcissus [nɑːrsísəs] 수선화

✤ She like roses. (그녀는 장미를 좋아합니다.)

✤ Do you like a tulip? (당신은 튤립꽃을 좋아합니까?)

✤ He gave me a lily. (당신은 튤립꽃을 좋아합니까?)

zebra [zíːbrə] 얼룩말

tiger [táigər] 호랑이

giraffe [dʒilǽf] 기린

bear [bɛər] 곰

kangaroo [kæ̀ŋgərúː] 캥거루

hippo [hípou] 하마

elephant [élifənt] 코끼리

wolf [wulf] 늑대

deer [diər] 사슴

lion [láiən] 사자

응용회화

❁ An elephant is an animal. (코끼리는 동물이다.)

❁ She like a deer. (그녀는 사슴을 좋아한다.)

❁ A giraffe has a very long neck. (기린은 매우 긴 목을 가지고 있다.)

cat [kæt] 고양이

pig [pig] 돼지

dog [dɔ(ː)g] 개

sheep [ʃiːp] 양

horse [hɔːrs] 말

fox [fáks] 여우

mouse [maus] 생쥐

squirrel [skwə́ːrəl] 다람쥐

monkey [mʌ́ŋki] 원숭이

rabbit [rǽbit] 토끼

camel [kǽməl] 낙타

응용회화

✽ This is a rabbit. (이것은 토끼입니다.)

✽ She keeps a cat. (그녀는 고양이를 기르고 있습니다.)

✽ I can ride a horse. (나는 말을 탈줄 압니다.)

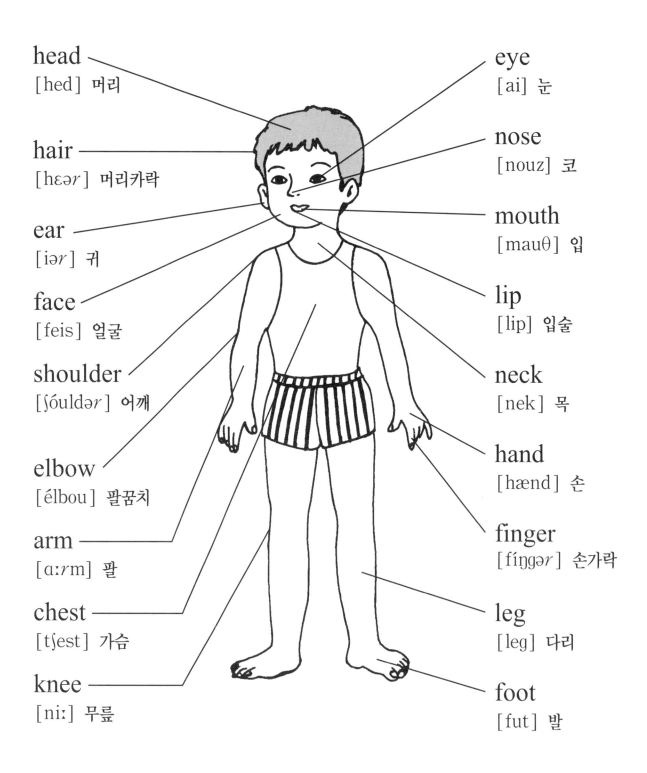

head
[hed] 머리

hair
[hɛər] 머리카락

ear
[iər] 귀

face
[feis] 얼굴

shoulder
[ʃóuldər] 어깨

elbow
[élbou] 팔꿈치

arm
[ɑːrm] 팔

chest
[tʃest] 가슴

knee
[niː] 무릎

eye
[ai] 눈

nose
[nouz] 코

mouth
[mauθ] 입

lip
[lip] 입술

neck
[nek] 목

hand
[hænd] 손

finger
[fíŋgər] 손가락

leg
[leg] 다리

foot
[fut] 발

head [hed] 머리

eye [ai] 눈

ear [iər] 귀

nose [nouz] 코

face [feis] 얼굴

mouth [mauθ] 입

shouder [ʃóuldər] 어깨

neck [nek] 목

elbow [élbou] 팔꿈치

hand [hænd] 손

arm [ɑːrm] 팔

finger [fíŋgər] 손가락

chest [tʃest] 가슴

leg [leg] 다리

knee [niː] 무릎

foot [fut] 발

large[lɑːrdʒ] 큰 ⟺ small[smɔːl] 작은

· The elephant is very large. (그 코끼리는 매우 크다.)

long[lɔːŋ] 긴 ⟺ short[ʃɔːrt] 짧은

· This rope is very short. (이 밧줄은 매우 짧다.)

tall[tɔːl] 키가 큰 ⟺ short[ʃɔːrt] 키가 작은

· I am short. (나는 키가 작다.)

young[jʌŋ] 젊은 ⟺ old[ould] 늙은

· His grandfather is old. (그의 할아버지는 늙으셨다.)

left[left] 왼쪽 ⟺ right[rait] 오른쪽

· Turn to the left. (왼쪽으로 도시오.)

new[nju:] 새로운 ⟺ old[ould] 낡은

· I have new bicycle. (나는 새 자전거가 있다.)

wide[waid] 넓은 ⟺ narrow[nærou] 좁은

· This street is narrow. (이 거리는 좁다.)

thin[θin] 마른 ⟺ fat[fæt] 뚱뚱한

· The girll looks thin. (그 소녀는 말라 보인다.)

happy [hǽpi] 기쁜 ⇔ sad [sæd] 슬픈

· Happy birthday to you! (생일을 축하합니다.)

light [lait] 밝은 ⇔ dark [dɑːrk] 어두운

· Nights are dark. (밤은 어둡다.)

hot [hɑt] 더운 ⇔ cold [kould] 추운

· It is cold this morning. (오늘 아침은 춥다.)

wet [wet] 젖은 ⇔ dry [drai] 마른

· My hair was wet in the rain. (나의 머리는 비로 젖었다.)

teach[tiːtʃ] 가르치다

· He teaches us English. (그는 우리들에게 영어를 가르친다.)

study[stʌ́di] 공부하다

· I am studying English. (나는 영어를 공부하고 있다.)

read[riːd] 읽다

· She can read English. (그녀는 영어를 읽을 수 있다.)

hear[hiər] 듣다

· I heard nothing. (나는 아무것도 듣지 못했다.)

speak [spiːk] 말하다

· Can you speak English? (너는 영어로 말할 수 있니?)

write [rait] 쓰다

· She is writing a letter. (그녀는 편지를 쓰고 있다.)

see [siː] 보다

· We see with our eyes. (우리는 눈으로 본다.)

play [plei] 놀다

· The children are playing. (아이들이 놀고 있다.)

ask [æsk] 묻다

· She asked me the way. (그녀는 내게 길을 물었다.)

answer [ǽnsər] 대답하다

· He answered my questions. (그는 내 질문에 대답하였다.)

go [gou] 가다

· We go to school by bus. (우리는 버스로 학교에 간다.)

come [kʌm] 오다

· Come here. (이리와.)

sing [siŋ] 노래하다

· We sang to the quitar. (우리는 기타에 맞추어 노래했다.)

wash [waʃ] 씻다

· I wash my hands before I eat. (나는 식사 전에 손을 씻는다.)

comb [koum] 빗질하다

· Comb your hair before you go out. (외출하기 전에 머리를 빗어라.)

sweep [swiːp] 쓸다, 청소하다

· Give your room a good sweep. (네 방을 잘 청소해라.)

watch [watʃ] 보다

• I am watching TV. (나는 TV를 보고 있다.)

drink [driŋk] 마시다

• Su-bin drinks a glass of milk every morning. (수빈이는 매일 아침 우유를 마신다.)

eat [iːt] 먹다

• There is nothing to eat. (먹을 것이 전혀 없다.)

listen [lísn] 듣다

• Listen carefully and answer my question. (잘 듣고 내 질문에 답하라.)

walk [wɔːk] 걷다

· The baby began to walk. (아기가 걷기 시작했다.)

run [rʌn] 달리다

· Let's run to the school. (학교까지 달리자.)

jump [dʒʌmp] 뛰다

· They jumped into the water. (그들은 물 속으로 뛰어들었다.)

fly [flai] 날다

· An airplane is flying in the sky. (비행기가 하늘을 날고 있다.)

stop [stɑp] 멈추다

· The car stopped at the crossing. (그 차는 횡단보도에서 멈춰 섰다.)

catch [kætʃ] 잡다

· Jin-ho is catching a ball. (진호가 공을 잡고 있다.)

open [óup(ə)n] 열다

· Open the window. (창문을 열어라.)

shut [ʃʌt] 닫다

ease shut the door. (문을 닫아 주세요.)

laugh [læf] 웃다

· They laughted merrily. (그들은 즐겁게 웃었다.)

weep [wi:p] 울다

· I wept for my dead father. (나는 돌아가신 아버지를 생각하고 울었다.)

swim [swim] 헤엄치다

· Fishes swim very fast. (그는 빨리 헤엄칠 수 있다.)

throw [θrou] 던지다

· He threw the ball high. (그는 공을 높이 던졌다.)

아침에 하는 인사말 >

Good morning. (안녕하세요.)

· Good morning, In-ho. (안녕, 인호.)

오후에 하는 인사말 >

Good afternoon. (안녕하세요.)

· Good afternoon, Su-jin. (안녕, 수진.)

저녁에 하는 인사말 >

Good evening. (안녕하세요.)

· Good evening, In-ho. (안녕, 인호.)

처음 만났을때 인사말 >

Hello. (안녕.)

· Hello. My name is Su-jin. (안녕. 내 이름은 수진이야.)

· How are you? (어떻게 지내니?)

【답변】 · Fine thank you. (잘지내, 고마와.)

헤어질때 인사말

· Good-by, Su-jin. (안녕, 수진.)

· See you tomorrow, In-ho. (내일 또 만나, 인호.)

밤에 헤어질때 인사말

· Good night, Su-jin. (잘자, 수진.)

·How do you do? (안녕하십니까?)

【답변】·Nice to meet you. (만나 뵙게 되어 기쁩니다.)

·What is your name? (당신의 이름은 무엇입니까?)

【답변】·My name is Sang-min. (저의 이름은 상민입니다.)

·I'm sorry. (미안합니다.)

· Excuse me. (죄송합니다. 실례합니다.)

· Thank you very much. (대단히 감사합니다.)

· Thanks a lot. (여러가지로 고맙습니다.)

· Don't worry about it. (걱정하지 말아요.)

· Never mind! (염려마세요!)

도움을 주고자 할 때 쓰는 말

· What can I do for you? (무엇을 도와 드릴까요?)

· May I help you? (도와 드릴까요?)

시간을 물을 때 쓰는 말

· What time is it now? (지금 몇 시 입니까?)

날짜를 물을 때 쓰는 말

· What is the date today? (오늘이 며칠입니까?)

I am … (나는 …입니다.)

· I am a student. (나는 학생입니다.)

Am I … (나는 …입니까?)

· Am I a girl? (나는 소녀입니까?)

I like … (나는 …을 좋아합니다.)

· I like animals. (나는 동물을 좋아합니다.)

Do you like … (당신은 …을 좋아합니까?)

· Do you like roses? (당신은 장미꽃을 좋아합니까?)

I have … (나는 …을 가지고 있습니다.)

· I have a piano. (나는 피아노를 가지고 있습니다.)

Do you have … (당신은 …을 가지고 있습니까?)

· Do you have a racket? (당신은 라켓을 가지고 있습니까?)

I can … (나는 …을 할 수 있습니다.)

· I can read. (나는 읽을 수 있습니다.)

can you …? (당신은 …을 할 수 있습니까?)

· Can you swim? (당신은 헤엄칠 수 있습니까?)

This is ··· (이것은 ···입니다.)

• This is my doll. (이것은 나의 인형입니다.)

Is this ··· ? (이것은 ···입니까?)

• Is this your glove? (이것은 당신의 글러브입니까?)

That is ··· (저것은 ···입니다.)

• That is your notebook. (저것은 당신의 공책입니다.)

Is that ··· ? (저것은 ···입니까?)

• Is that your bicycle? (저것은 당신의 자전거입니까?)

노래하며 영어 배우기

※ **What's this?**

1. What's this? What's this? What's this? What? What?

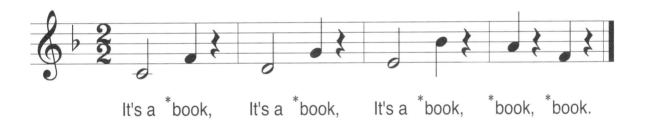

It's a *book, It's a *book, It's a *book, *book, *book.

*2. pencil 3. bicycle 4. ship

수업 시간 (1)

T: Good morning, class. (여러분, 안녕하세요.)

S: Good morning, sir. (선생님, 안녕하세요.)

T: Stand up, Su-bin. Write your name on the blackboard.
(수빈아, 일어서라. 칠판에 네 이름을 써라.)

S: Yes, sir. (예, 선생님)

T: Go back to your seat and sit down. (네 자리로 가서 앉아라.)

T: Good afternoon, everyone. (여러분, 안녕.)

T: Let's start our class. (수업을 시작합시다.)

T: Min-su, read at the beginning of Lesson 7.
(민수야, 7과 처음부터 읽어보아라.)

S: Yes, sir. (예, 선생님)

T: Good. You're a good reader. (좋아요. 잘 읽었어요.)

집에 돌아와서

A: I'm home, Mom. (엄마, 다녀왔습니다.)

B: Come on in. Are you hungry? (들어와라. 배고프지?)

A: Yes, Mom. I'm very hungry. (예, 엄마. 무척 배고파요.)

B: Here is some pizza you like. (네가 좋아하는 피자가 있다.)

A: Thank you, Mom. (감사합니다, 엄마.)

A: May I help you? (어서 오십시오.)

B: Could you show me that blouse? (저 블라우스를 보여 주시겠어요?)

A: Here it is. (여기 있습니다.)

B: This blouse looks nice on you. (이 블라우스는 너에게 잘 어울린다.)

C: Thank you, Mom. I like it. (엄마, 고맙습니다. 나는 이 블라우스가 좋아요.)

A: Hello! This is Min-su. May I speak to So-ra?
(여보세요! 저 민수인데요. 소라 좀 바꿔주시겠어요?)

C: Just a moment, please. (잠깐 기다리세요.)

B: This is So-ra speaking? (제가 소라인데요.)

A: Hi, So-ra. How are you? (안녕, 소라. 어떻게 지내니?)

A: I don't feel very good. (기분이 아주 좋지는 않아)

전화통화 (2)

A: Hello! Is this 855-6211? (여보세요! 855-6211이지요?)

A: This is Su-mi. I'd like to speak to chan-ho.
(저 수미인데요. 찬호 좀 바꿔주세요.)

B: He's not at home how. (지금 찬호 집에 없는데.)

A: What time is he expected back? (몇 시에 돌아올 것 같아요?)

B: In about an hour. (약 1시간 안에.)

※ Ten Little Indians

1. One lit - tle, two lit - tle, three lit - tle In - dians,

Four lit - tle, five lit - tle, six lit - tle In - dians,

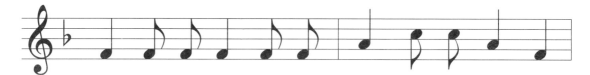

Seven lit - tle, eight lit - tle, nine lit - tle In - dians,

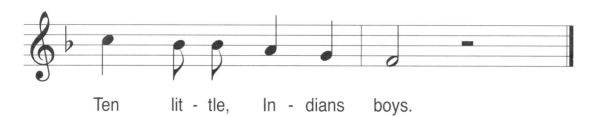

Ten lit - tle, In - dians boys.

2. Ten little, nine little, eight little Indians,
Seven little, six little, five little Indians,
Four little, three little, two little Indians,
One little, Indian boy,